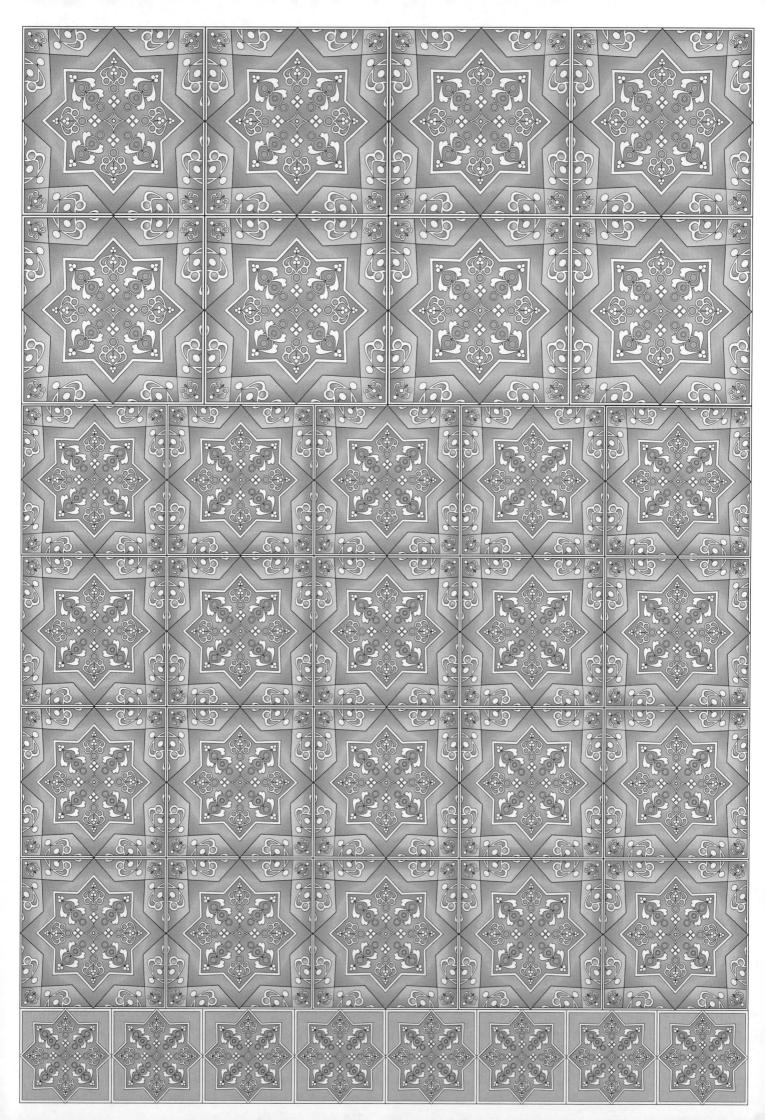

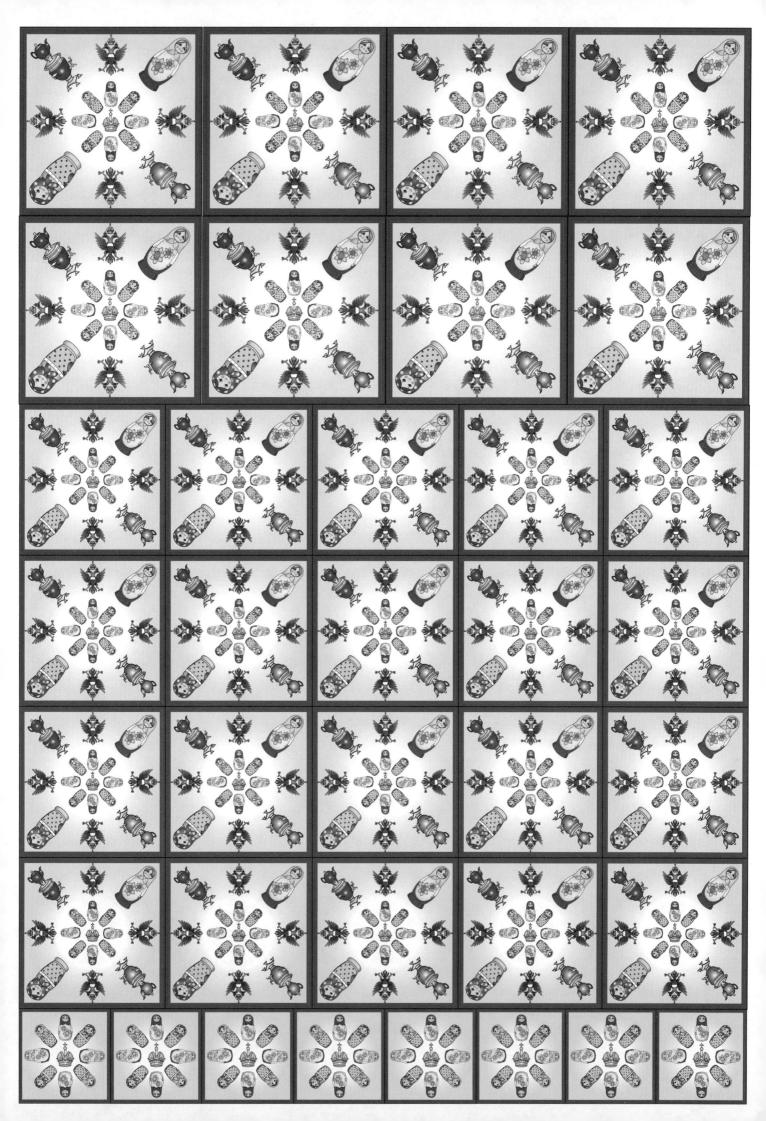

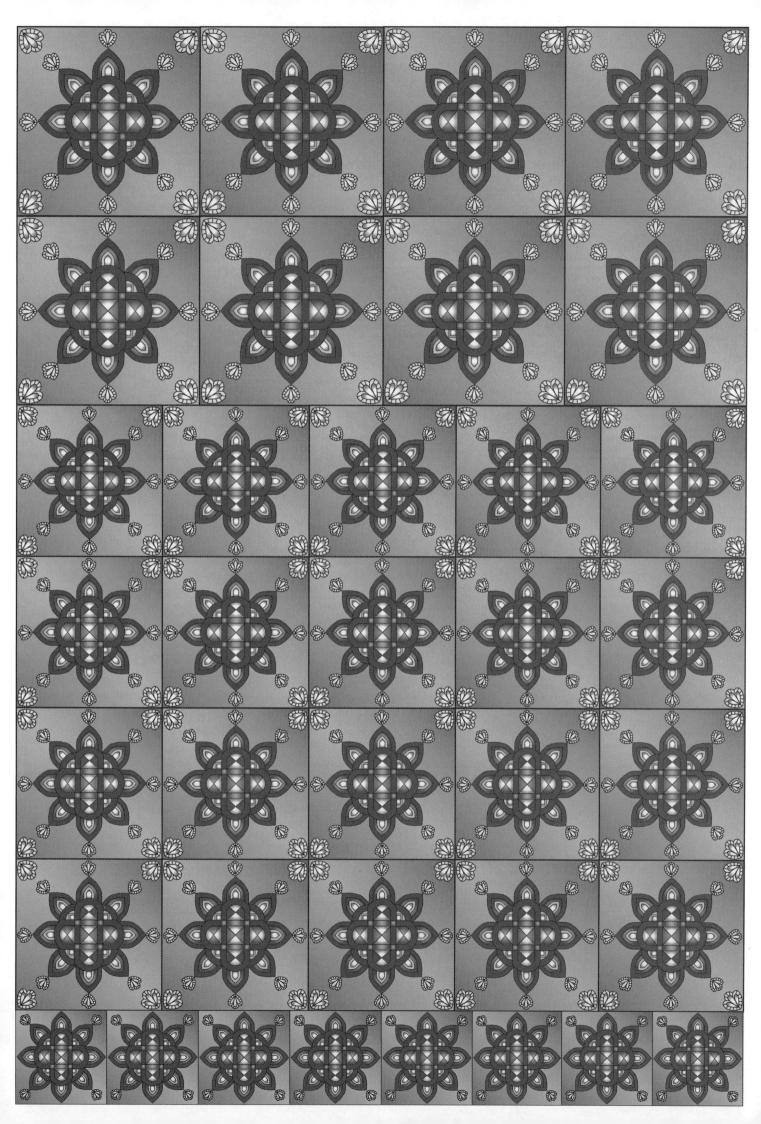

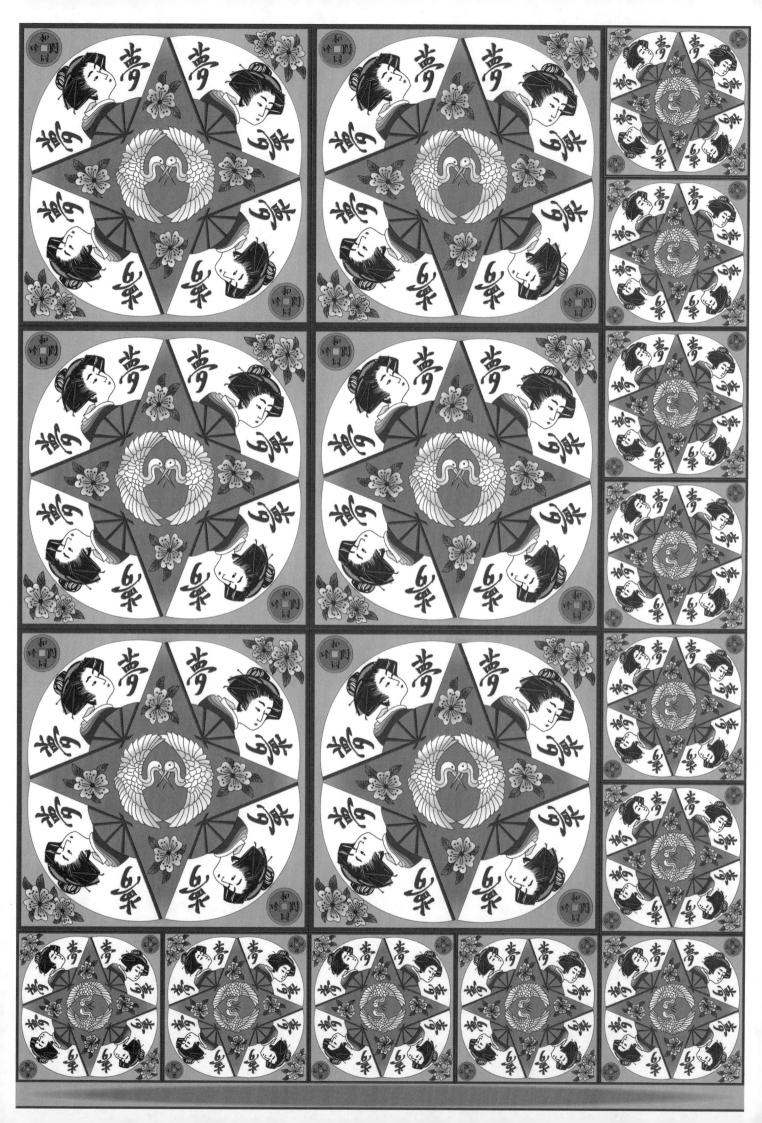

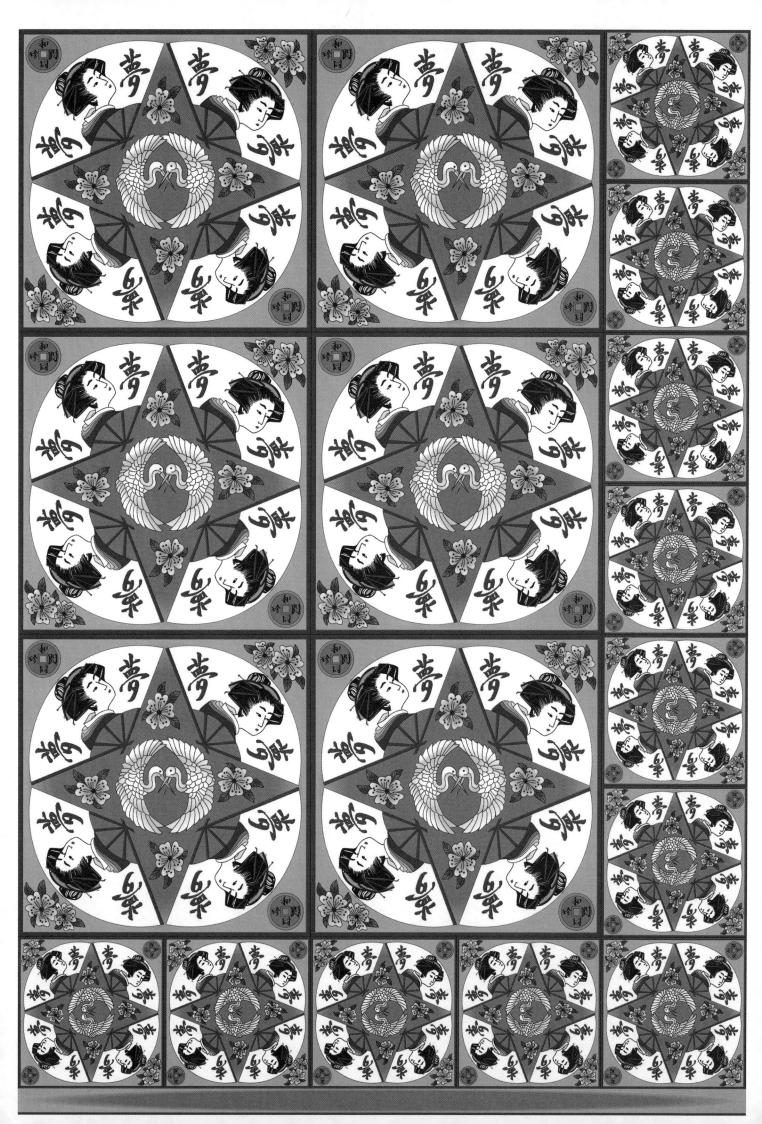

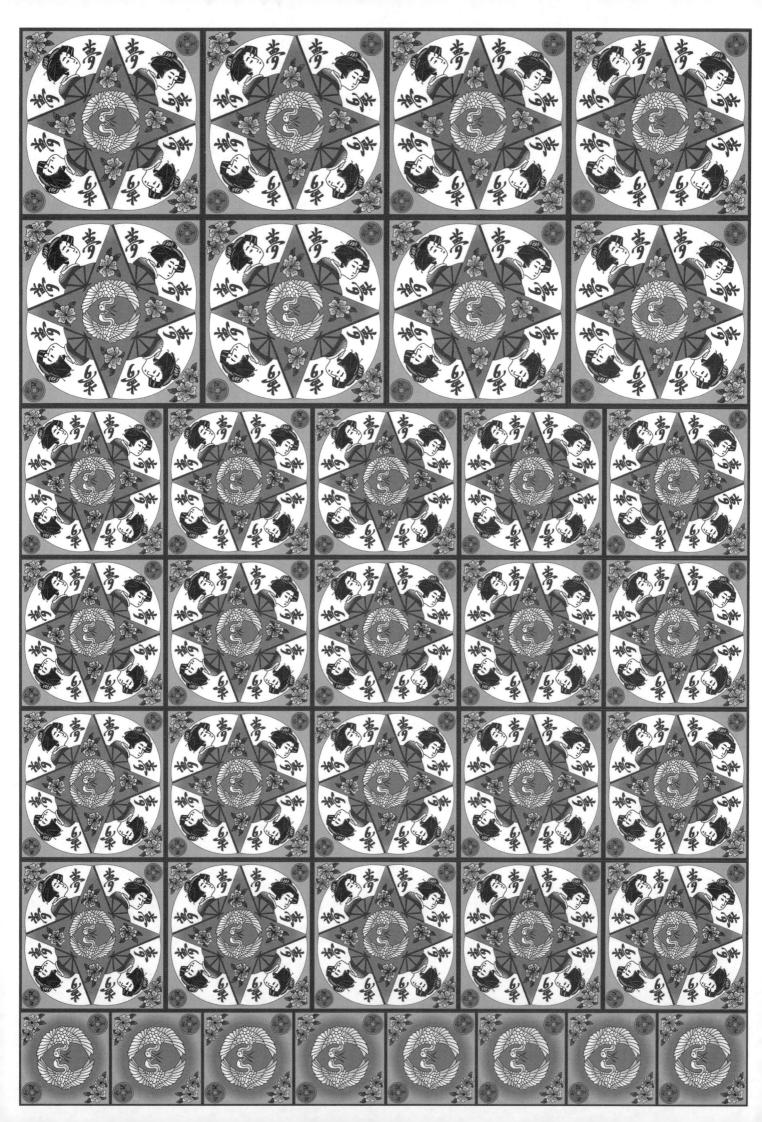

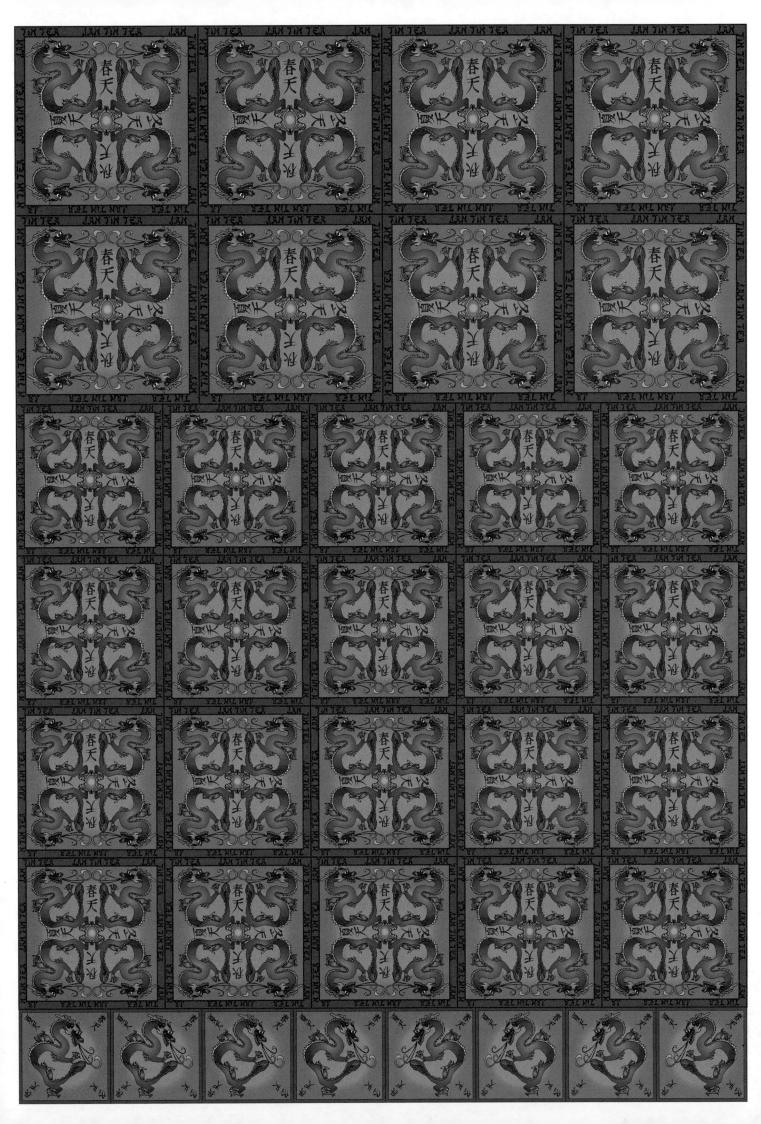

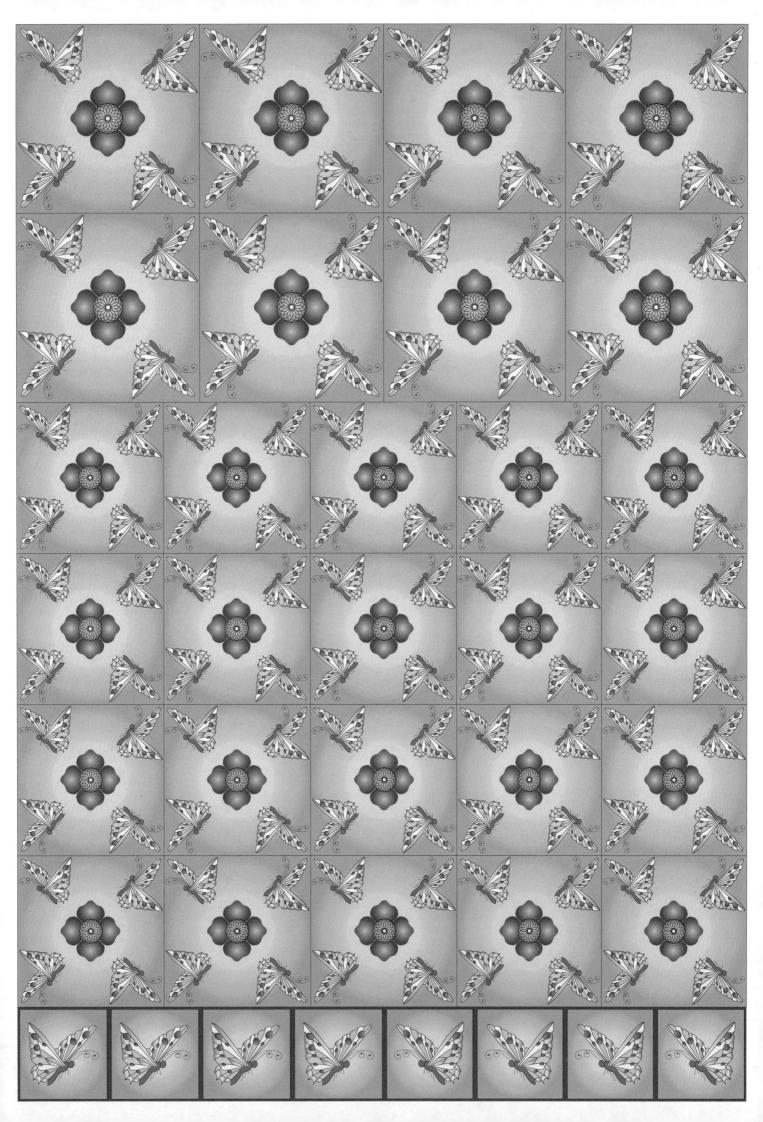

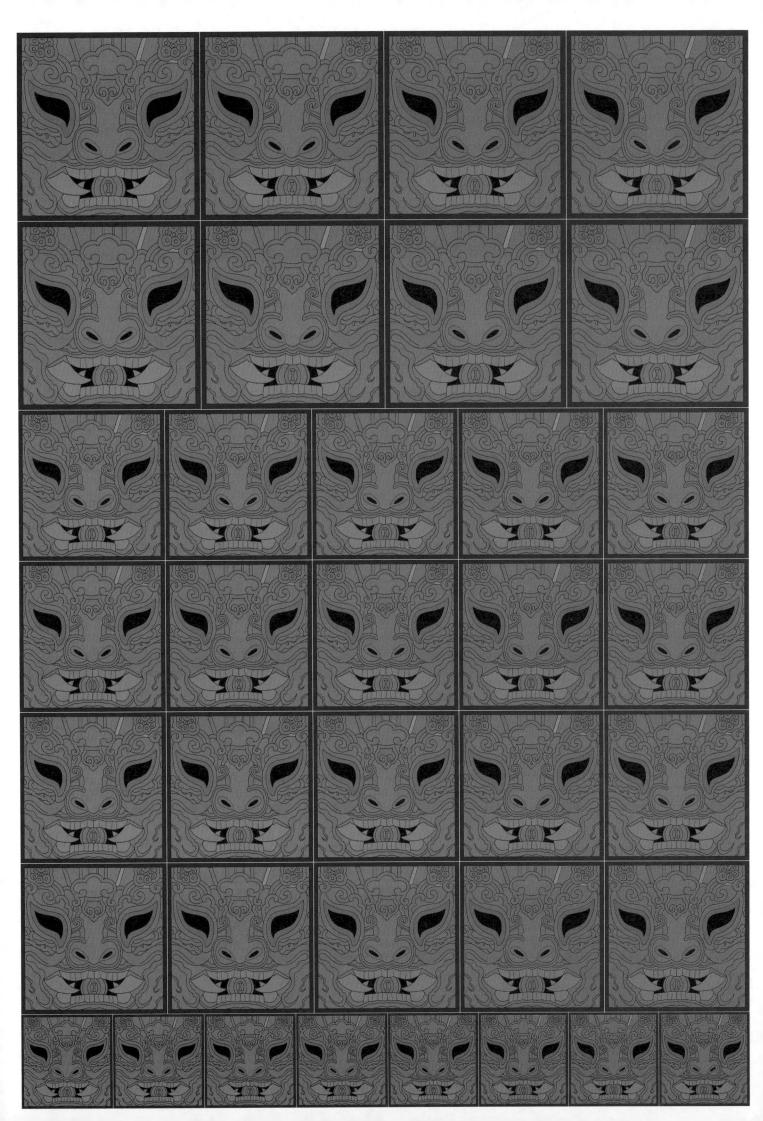

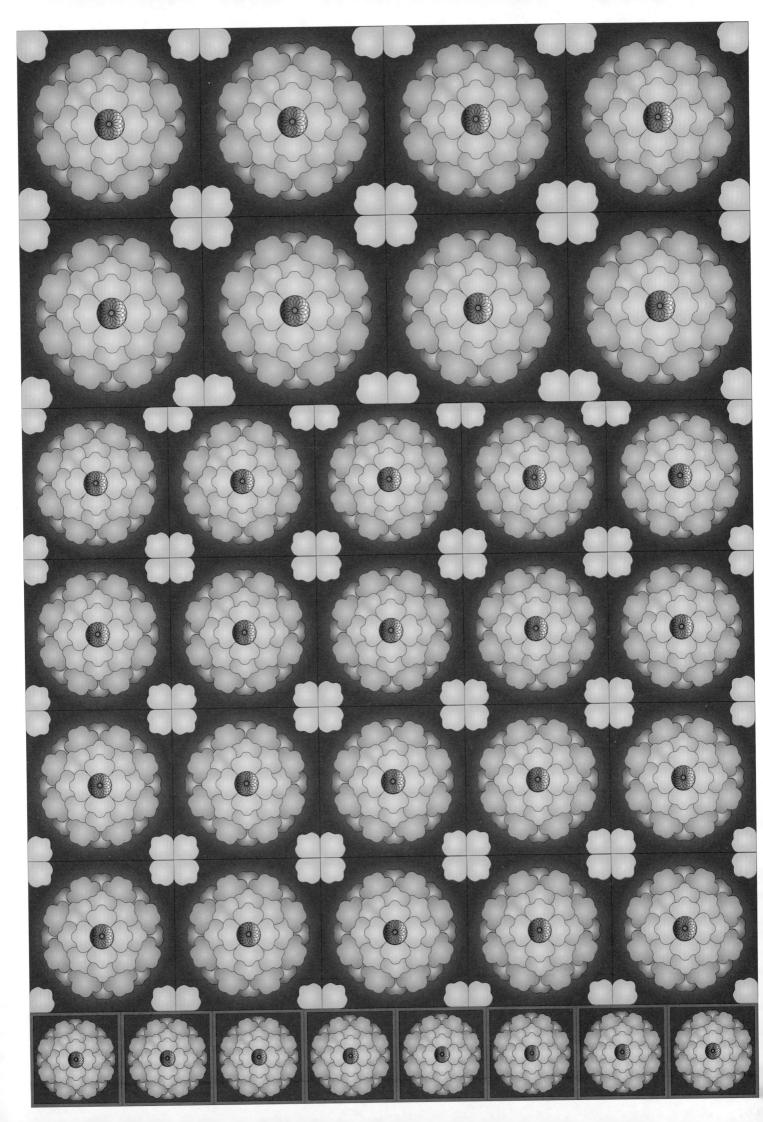

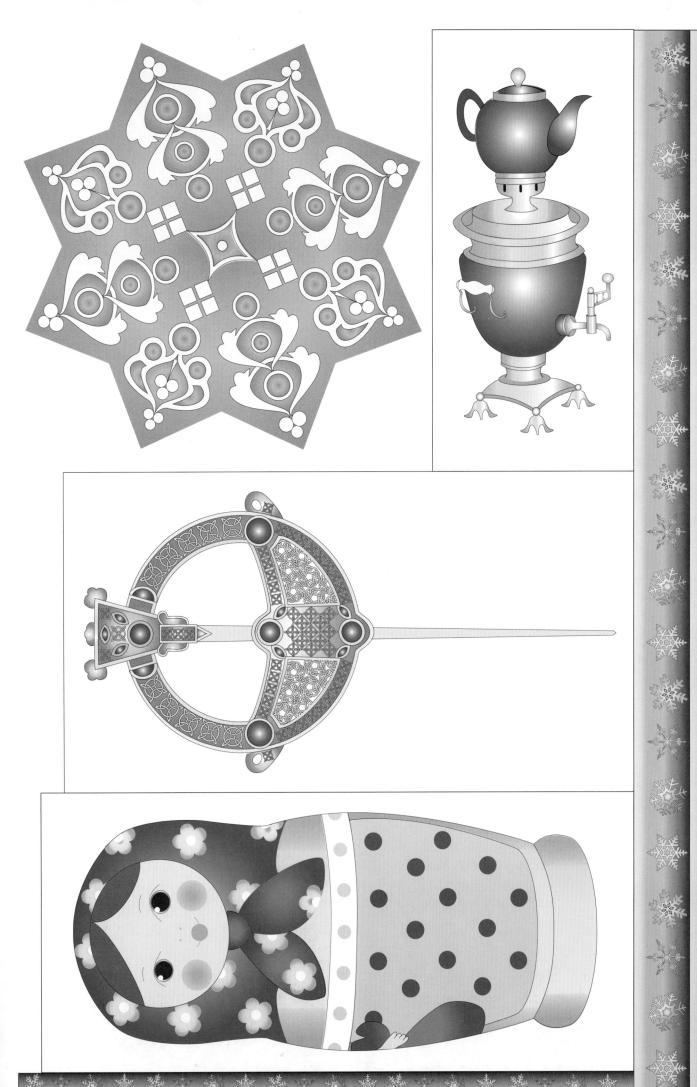